CIRCUS

ALPHABETS

CIRCUS ALPHABETS

100 Complete Fonts

S·E·L·E·C·T·E·D·✦·A·N·D·✦·A·R·R·A·N·G·E·D·✦·B·Y

DAN X. SOLO

F·R·O·M·✦·T·H·E

SOLOTYPE TYPOGRAPHERS CATALOG

DOVER PUBLICATIONS, INC. · NEW YORK

Copyright © 1989 by Dover Publications, Inc.

All rights reserved under Pan American and International Copyright Conventions.

Published in Canada by General Publishing Company, Ltd., 30 Lesmill Road, Don Mills, Toronto, Ontario.

Published in the United Kingdom by Constable and Company, Ltd.

Circus Alphabets: 100 Complete Fonts is a new work, first published by Dover Publications, Inc., in 1989.

DOVER *Pictorial Archive* SERIES

Manufactured in the United States of America
Dover Publications, Inc., 31 East 2nd Street, Mineola, N.Y. 11501

Library of Congress Cataloging-in-Publication Data

Circus alphabets : 100 complete fonts / selected and arranged by Dan X. Solo from the Solotype Typographers catalog.
 p. cm. — (Dover pictorial archive series)
 ISBN 0-486-26155-7
 1. Printing—Specimens. 2. Alphabets. I. Solo, Dan X. II. Solotype Typographers. III. Series.
Z250.C593 1989
686.2′24—dc20 89-23383
 CIP

Alcazar

ABCDEFGHI
JKLMNOPQR
STUVWXYZ
&
abcdefghijkl
mnopqrstuvw
xyz

1234567890

ARMENIAN

A B C D E F
G H I J K L
M N O P Q R
S T U V W X
Y & Z

Art Sans

ABCDEFGHIJKL
MNOPQRSTU
VWXYZ;!?&

abcdefghijklmn
opqrsstuvwxyz
1234567890

Assay

ABCDEFG
HIJKLMNO
PQRSTUV
WXYZ&
abcdefghij
klmnopq
rstuvwxyz
1234567
890

Athenian Wide

ABCDEFGH
IJKLMNOP
QRSTUVW
XYZ

abcdefghijkl
mnopqrstuv
wxyz&$;!?
1234567890

ATLANTA

ABCDEE
FGHIJKK
LMNOOP P
QRSTUV
WXYZ&$

1234 56
7890;!?

Backhand

ABCDEFGH
IJKLMNO
PQRSTUVW
XYZ

abcdefghijklmn
opqrstuvwxyz
&.-;'!

BALDERDASH TWO

A B C D E F G
H I J K L M N
O P Q R S T U
V W X Y Z &
! 1 2 3 4 5 6 7
8 9 0 $

BALDERDASH FOUR

A B C D E F G

H I J K L M N

O P Q R S T U

V W X Y Z &

! 1 2 3 4 5 6 7

8 9 0 $

BALDERDASH TABLET

ABCDEFG
HIJKLMN
OPQRSTU
VWXYZ&
12345678
90$!

BAMBERG

ABCDEFGHIJ
KLMNOPQRS
TUVWXYZ&;
1234567890$

BARNDANCE

A B C D E F G

H I J K L M

N O P Q R S T

U V W X Y Z

1 2 3 4 5 6 7 8 9 0

& ; ! ? $

BIG CAT

A B C D
E F G H I
J K L M
N O P Q R
S T U V
W X Y Z

&

1 2 3 4 5 6
7 8 9 0 . , ! ?

BINDWEED

A
BCD
EFGHIJ
KLMNOP
QRSTU
VWX
YZ

BRENDA

ABCDEFG

HIJKLMN

OPQRSTU

VWXYZ&

BROADGAUGE ORNATE

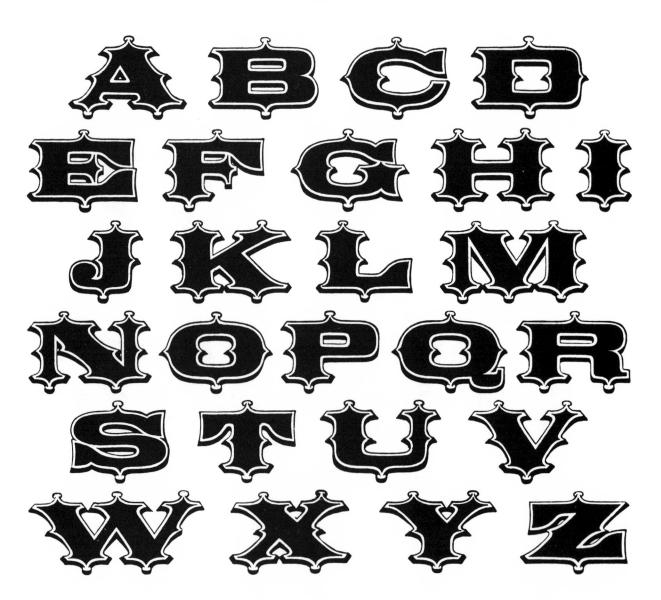

CAMELLIA

A B C D E F G

H I J K L M N

O P Q R S T U

V W X Y Z 1 2

3 4 5 6 7 8 9

0 ; ! & $

CARNIVAL

A B C D E F G
H I J K L M N
O P Q R S T U
V W X Y Z
1 2 3 4 5
6 7 8 9 0

CARNIVAL OPEN

ABCDEFGH
IJKLMNOP
QRSTUVW
XYZ

(&;!?$¢%)
1234567890

CAVALCADE

ABCDEF
GHIJKL
MNOPQR
STUVW
XYZ&;!?

1234567
890

CENTENNIAL

ABCDEFGHIJKL

MNO

PQRSTUVWXYZ

&1234567890S

CHASER

ABCDEFGHI
JKLMNOPQR
STUVWXYZ

1234567890
[,.:;-'&!]

CHEAPJACK

A B C D
E F G H
I J K L
M N O P
Q R S T
U V W X
Y Z & ! ;

CHISWELL

ABCDEF
GHIJKL
MNOPQ
RSTUV
WXYZ
&
123456
7890$;

Cinderella

A B C D E F G H I J K L M N O
P Q R S T U V W X Y Z

a b c d e f g h i j k l m n o p q
r s t u v w x y z & S . - ' !

1 2 3 4 5 6 7 8 9 0

CLOWN ALLEY

ABCDE

FGHIJK

LMNOP

QRSTU

VWXYZ

COOKTENT

ABCDEFG

HIJKLMN

OPQRSTU

VWXYZ

CROSSTIE

ABCDEF
CHIJKL
MNOPQ
RSTUV

WXYZ

CURIOSITY

ABCDEFGHI
JKLMNOPQR
STUVWXYZ
1234567
890

DAISY

ABCDEF
GHIJKL
MNOPQ
RSTUV
WXYZ
1234567
890;$!&

Daredevil

ABCDEFG
HIJKLMN
OPQRSTU
VWXYZ&

abcdefghijk
lmnopqrstu
vwxyz$12
34567890?

DAWSON

A B C D E F
G H I J K L
M N O P Q R
S T U V W
X Y & Z

DIAMOND INLAY

ABCDEFG
HIJKLMN
OPQRSTU
VWXY&Z

1
2345
67890$;!?

DODGE CITY

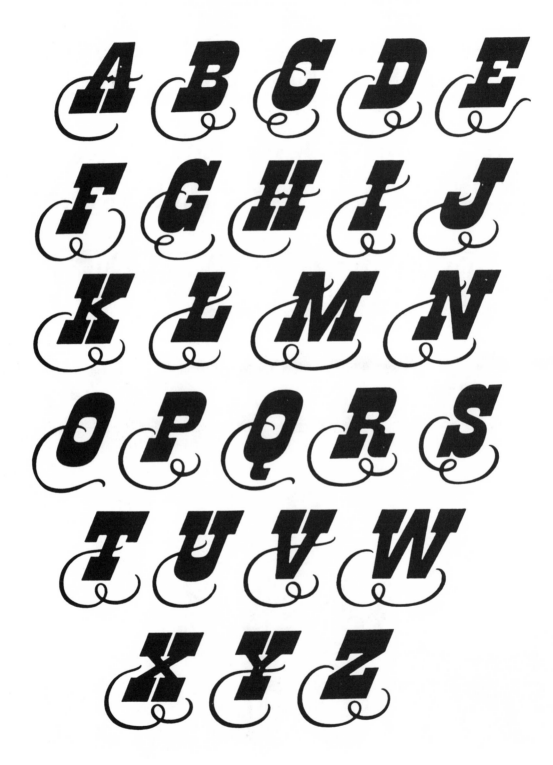

EARTHQUAKE

ABCDEFG
HIJKLMN
OPQRSTU
VWXYZ&
1234567
7890!?

EUREKA

ABCDEFGHI

JKLMNOPQR

STUVWXYZ

1234567890!

&

FANFARE 2

ABCDEFGHIJ

KLMNOPQRST

UVWXYZ$;!?

1234567890

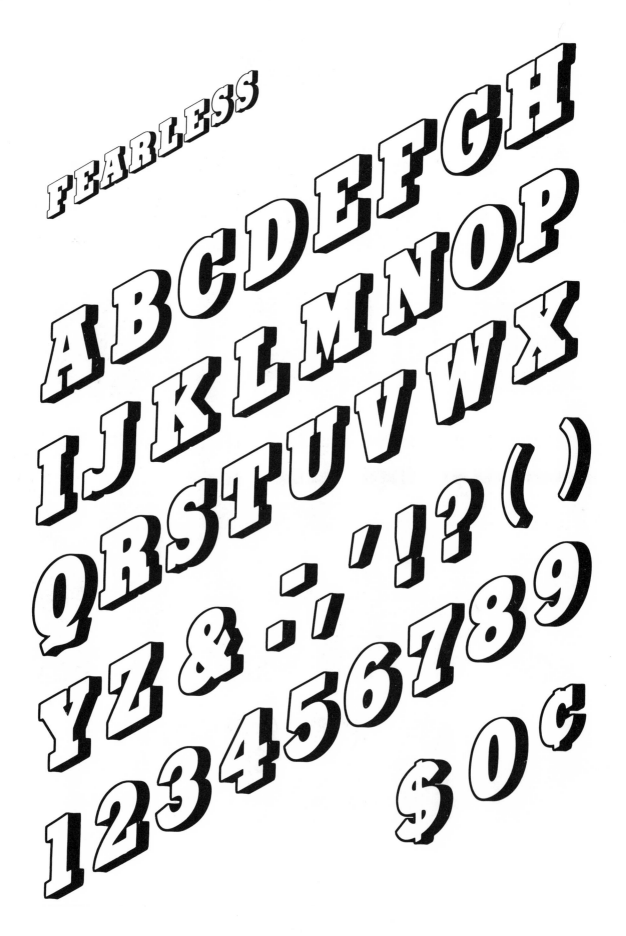

FEARLESS

ABCDEFGH
IJKLMNOP
QRSTUVWX
YZ&.:;'!?()
1234567890 ¢
$ 0 ¢

FIONA

ABCDEFG

HIJKLM

NOPQRST

UVWXYZ

&.,?!

FRANCIS

ABCDEFGHIJ
KLMN
OPQRS
TUVWXYZ&

FREDERICKSBURG

A B C D E

F G H

I J K L M

N O P Q

R S T U V

W X Y Z

FROLIC

ABCDEFGHI
JKLMNOPQ
RSTUVWXY
Z&

GILBEY

ABCDEFGHIJ

KLMNOPQRS

TUVWXYZ&

GOLDEN ERA

ABCDEFGHIJ

KLMNOPQRS

TUVWXYZ&!

1234567890$

Goodfellow

ABCDEFGHIJKL
MNOPQRSTUV
WXYZ&;!?

abcdefghijklm
nopqrstuvwxyz

1234567890

Grandstand

ABCDEFGHIJKLMN
OPQRSTUVWXYZ

abcdefghijklmnop
qrstuvwxyz

$1234567890&

GRANT WIDE

ABCDEEFG
HIJKLMNO
PQRSTUVW
XYZ&;!?$

1234567890

GRUBSTAKE

ABCDEF

GHIJKL

MNOPQ

RSTUVW

&XYZ

HOMETOWN

ABCDEFG
HIJKLM
NOPQRS
TUVWX
YZ1234
567890
?;!

HOUDINI

ABCDEF
GHIJKL
MNOPQ
RSTUV
WXYZ

JASON

ABCDEFG
HIJKLMN
OPQRSTU
VWXYZ&!

JEFFREY

ABCDEF

GHIJKLM

NOPQRS

TUVWXY

Z

JOLLY JOSEPHINE

ABCDEFGH

IJKLMN

OPQRSTUV

WXYZ&!?

JUMBO

ABCDEFG

HIJKLMNO

PQRSTGU

VWXYZ$;!?

&

1234567890

Kildare

A A B C D E F G H H
I J K L M N O P Q R
R S T U V W X Y Z

a b c d e f g h i j k l m n
o p q r s t u v w x y z &

Latin Bold Condensed

ABCDEFG
HIJKLMNOPQRS
TUVWXYZ

abcdefghijklm
nopqrstuvwxyz

1234567890

(&$¢;-!?)

MARCHTIME

A B C D E
F G H I J
K L M N O
P Q R S T
U V W X Y
Z ! ?

MARTO

ABCDE
FGHIJ
KLMNO
PQRS
TUVW
XYZ
1234567
890

MARYLEBONE

ABCDEFG
HIJKLMN
OPQRSTU
VWXYZ12
3456789
O!:;!&

MIDWAY ORNATE

ABCDE

★ ★ ★ ★ ★ ★ ★ ★ ★ ★ ★ ★ ★

FGHIJ

KLMN

★ ★ ★ ★ O ★ ★ ★ ★

PQRST

U ★ V ★ W

★ XYZ ★

MIMOSA

ABCDEFG

JHIKLMN

OPQRSTU

VWXYZ;!

MISS KITTY

ABCDEFG
HIJKLM
NOPQRS
TUVWXY
Z&$!?123
4567890

MONSTER OUTLINE

ABCDEEFG

HIJKLMNOP

QRSSTUV

WXYZ

1234567890

MOUSEHOLE

A B C D E F G

H I J K L M

N O P Q R S T

U V W X Y Z

& ; ! ?

NATIONAL GOTHIC

ABCDEF
GHIJKLMN
OPQRSTU
VWXYZ

&

1234567890$¢;!?

NIGHTSHADE

A
BCD
EFGH
IJKLM
NOPQR
STUV
WXY
Z

1234567890

NOGALES

ABCDE FGHIJ KLMN OPQR STUV WXYZ

&?!;

67

OLD BOWERY

ABCDEFGHIJ
KLMNOPQ
RSTUVWXYZ

1234567890

OLD VIC 6

ABCDEF
GHIJKLMN
OPQRST
UVWX
YZ&!?
123456789
'¢O$'

OREGON

ABCDEFGHIJ

KLMNOPQRS

TUVWXYZ&

PAGEANT

ABCDEFG

HIJKLM

NOPQRST

UVWXYZ

&;!

PANJANDRUM

ABCDEFG
HIJKLMNOP
QRSTUVW
XYZ&
!,;?

1234567890

Penzance

ABCDEFGHIJ
KLMNOPQRST
UVWXYZ&!?

abcdefghijklm
nopqrstu
vwxyz

1234567890

PERSPECTIVE

A B C D E F G

H I J K L M N O

P Q R S T U V

W X Y Z & ; ! ?

1 2 3 4 5 6

7 8 9 0

PRIMROSE

A B C D E F G

H I J K L M N O

P Q R S T U V

W X Y Z &

QUARTZ SHADED

ABCDEFGHIJ

KLMNOP

QRSTUVW

XYZ&;:

RAINDROPS

ABCDEFG

HIJ

KLMNOPQ

RS

TUVWXYZ

&

REGINA

ABCDEFGHIJ
KLMNOPQRS
TUVWXYZ
&!?
1234567890

RINGMASTER

ABCDEFG
HIJKLMN
OPQRSTU
VWXYZ

ROVER BOYS

ABCDEFGHIJ
KLMNO
PQRSTUVW
XYZ&.:-"!?

1234567890

SAN FRANCISCO

ABCDEFG

HIJKLMN

OPQRSTU

VWXYZ&1

234567890

SHOWTIME

ABCDEFG

HIJ

KLMNOPQ

RST

UVWXYZ

SNOWCONE

ABCDEFGH
IJKLMN
OPQRSTU
VWXYZ

SNOWDON

ABCDE
FGHIJKLM
NOPQRST
UVWXYZ
&

SOPHIE

ABCDEFG
HIJKLM
NOPQRSTT
UVWXYZ

& ; !

SPRINGFIELD TABLET

ABCDEFG
HIJKLM
NOPQRST
UVWXYZ

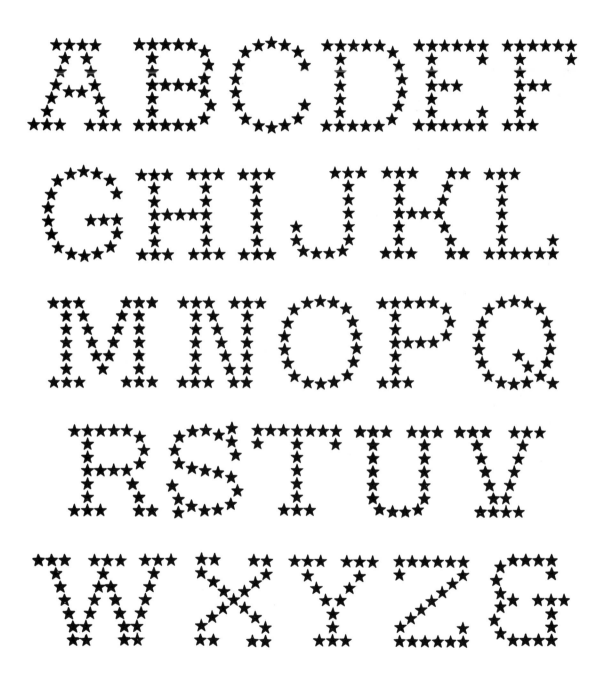

STARTIME

ABCDEF
GHIJKL
MNOPQ
RSTUV
WXYZ&

TOKYO

ABCDEFGHIJ
KLMNOPQRS
TUVWXYZ$;!?

&1234567890

TORPEDO

ABCDEFGHIJ

KLMNOPQRS

TUVWXYZ&?!

TOSCANA

ABCDE
FGHIJK
LMNOP
QRSTU
VWX
YZ
;

TOUSSANT

ABCDEFG
HHIJKLMN
OPQRSTU
VWXYZ

!?

1234567890

TUNGSTEN

ABCDEFGHIJ

KLMNOPQRS

TUVWXYZ&

Valjean

ABCDEFGHI
JKLMNOPQRS
TUVWXYZ
&
abcdefghijklm
nopqrstuvwxyz
1234567890

VERBINA 2

ABCDEFGH
IJKLMNOP
QRSTUVWX
YZ1234567
890&$!

WAVE 2

ABCDEFG
HIJKLMN
OPQRSTU
VWXYZ&?

$12345
67890;!

WILCOX INITIALS

A B C D E F
G H I J K
L M N O P Q
R S T U V W
X Y Z

ABCDEFGH
IJKLMNOPQRS
TUVWXYZ&

WOOD RELIEF

A B C D E F G
H I J K L M N
O P Q R S T U
V W X Y Z ! ?

XAVIER B

A B C D E F G
H I J K L M N
O P Q R S T U
V W X Y Z

Zachini

ABCDEFGHIJK
LMNOPQRST
UVWXYZ&
abcdefghijklmn
opqrstuvwxyz

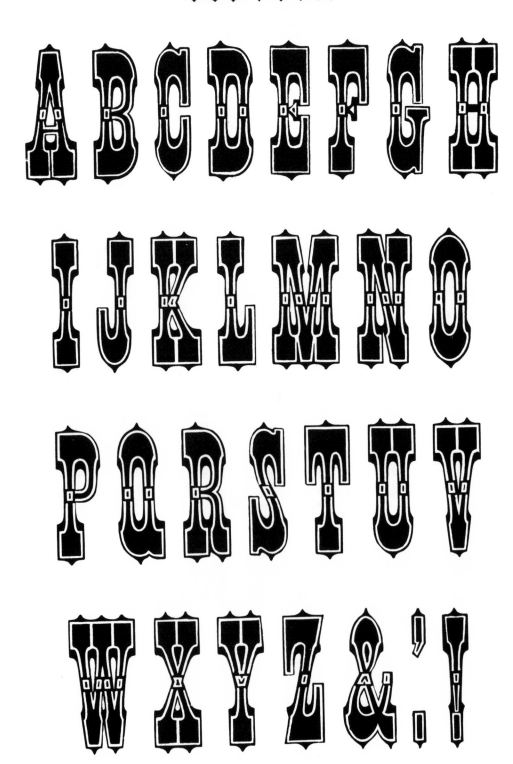

ZEBULON

ABCDEFGH
IJKLMNO
PQRSTUV
WXYZ&'!

142003 A